韩非

当代工笔画
唯美新势力

工笔花鸟画精品集

海峡出版发行集团 | 福建美术出版社
THE STRAITS PUBLISHING & DISTRIBUTING GROUP | FUJIAN FINE ARTS PUBLISHING HOUSE

韩非艺术简介

1979 年生于江苏盐城。2002 年毕业于南京师范大学美术学院，获学士学位。2010 年毕业于南京艺术学院美术学院，获硕士学位。北京工笔重彩画会会员，江苏省美术家协会会员，中国高校书画研究会理事。

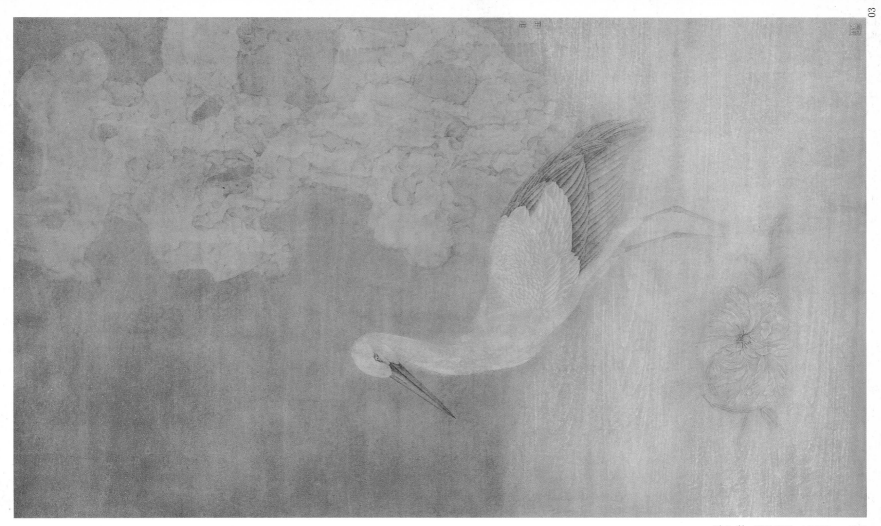

水中央　纸本设色　94×58cm　2008

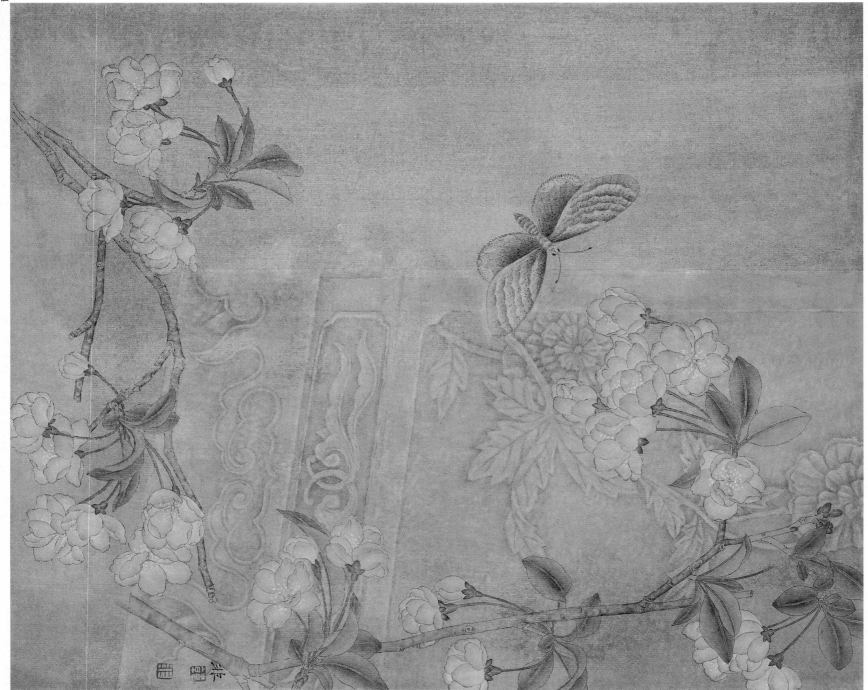

「花ー世界」心若无尘 纸本设色 37×44.5cm 2010

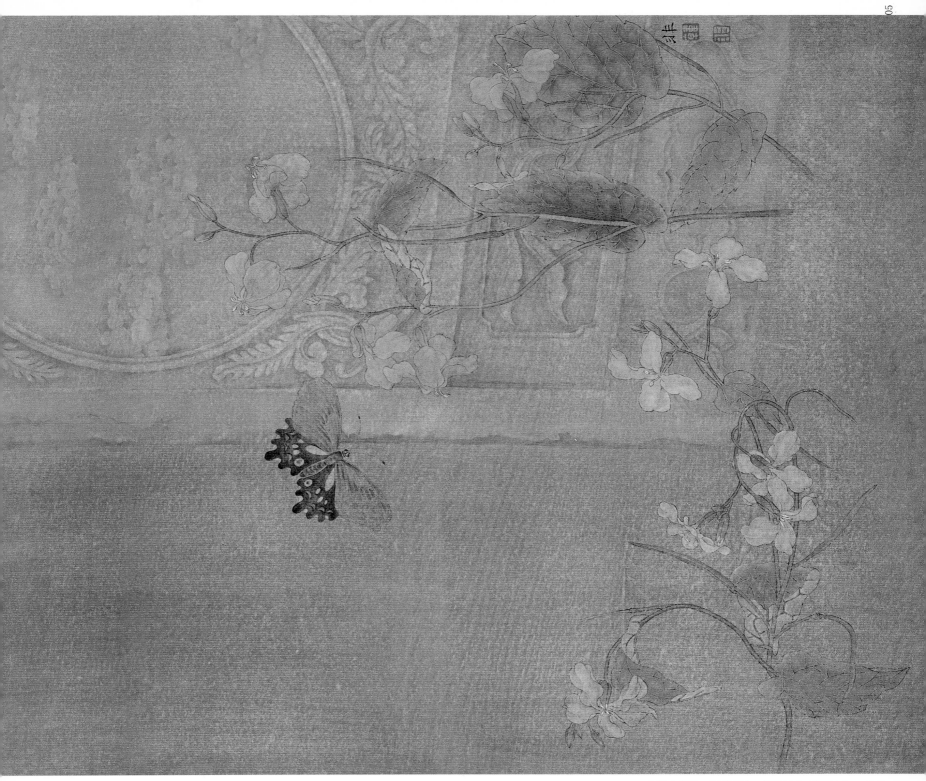

|花|世界·云卷云舒 纸本设色 37×44.5cm 2010

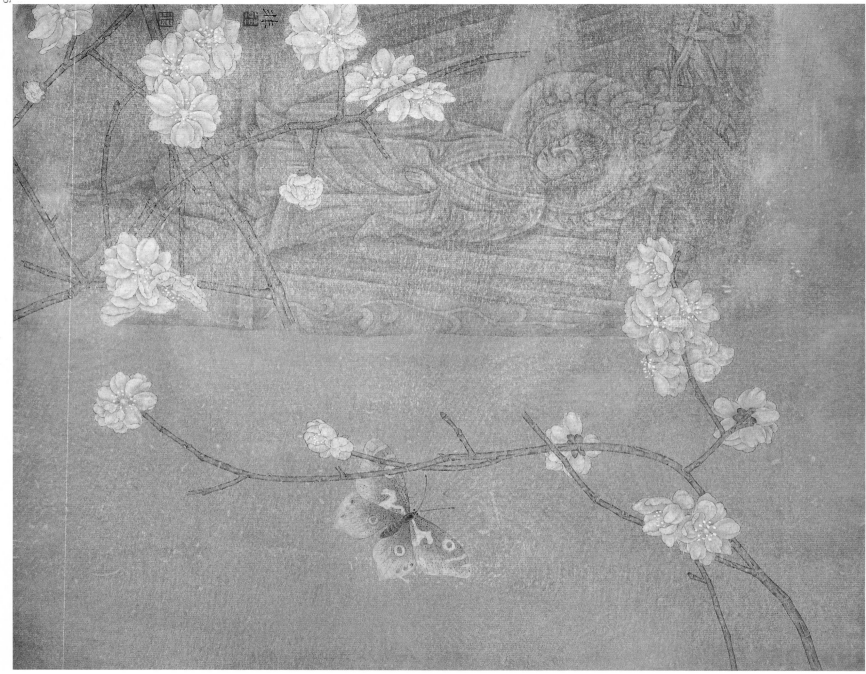

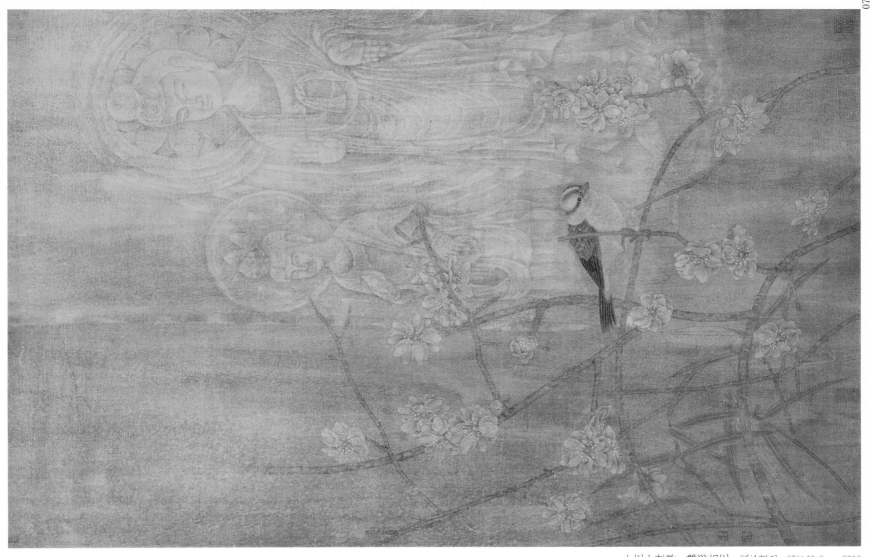

｜花｜世界·佛影拈花　纸本没色　67×43.8cm　2010

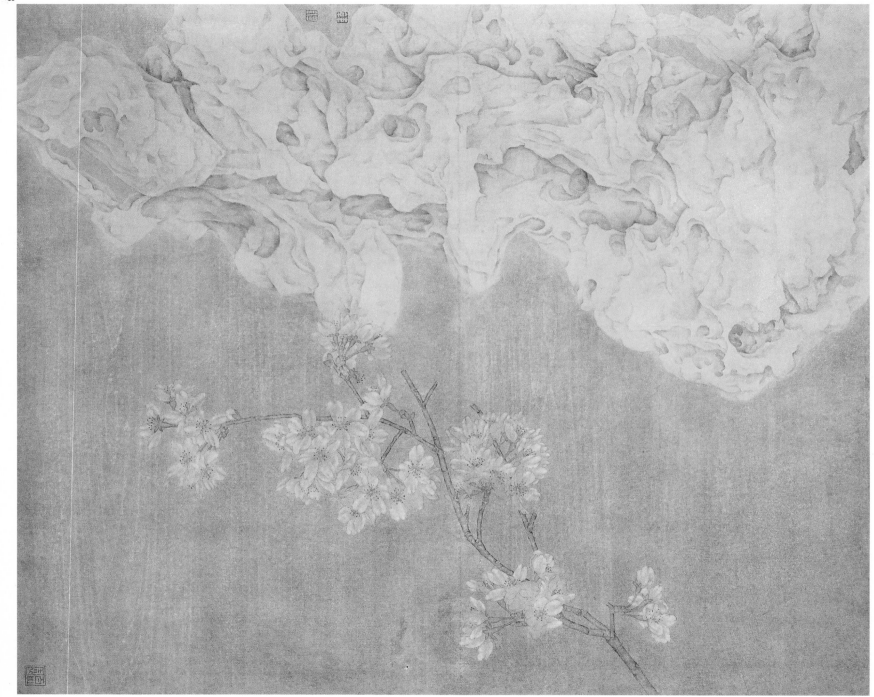

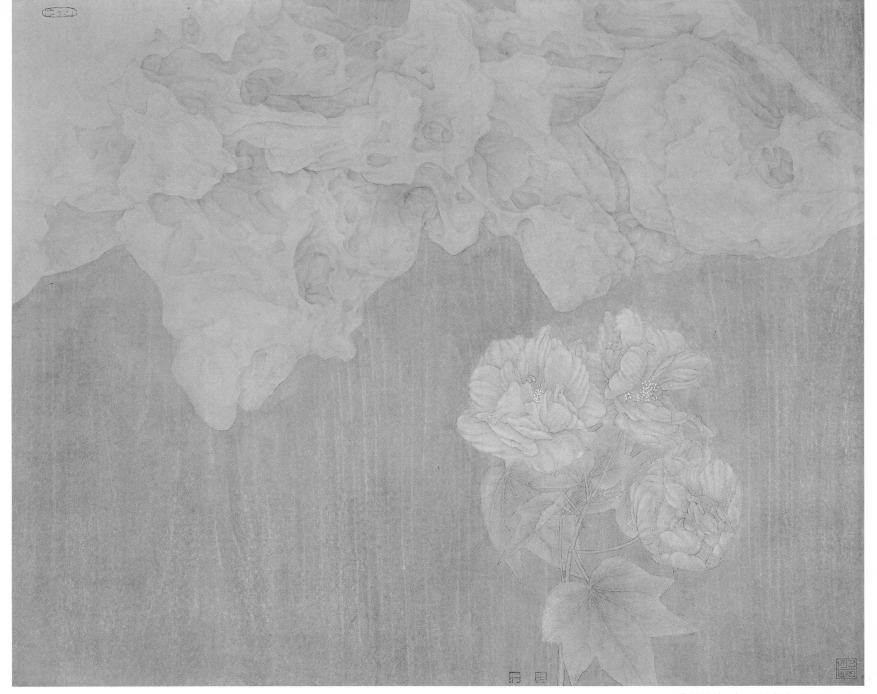

香凝淡吐·| 纸本设色 58×48cm 2009

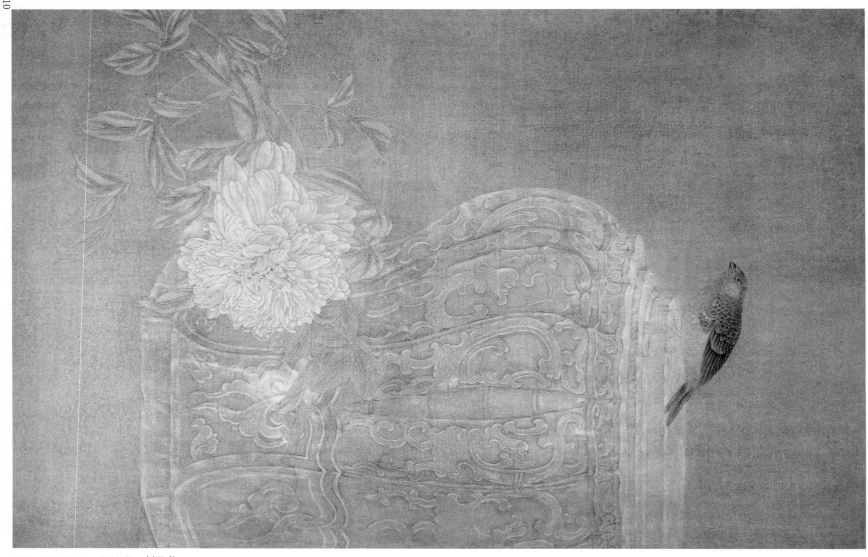

春画之一　纸本设色　45×68.5cm　2009

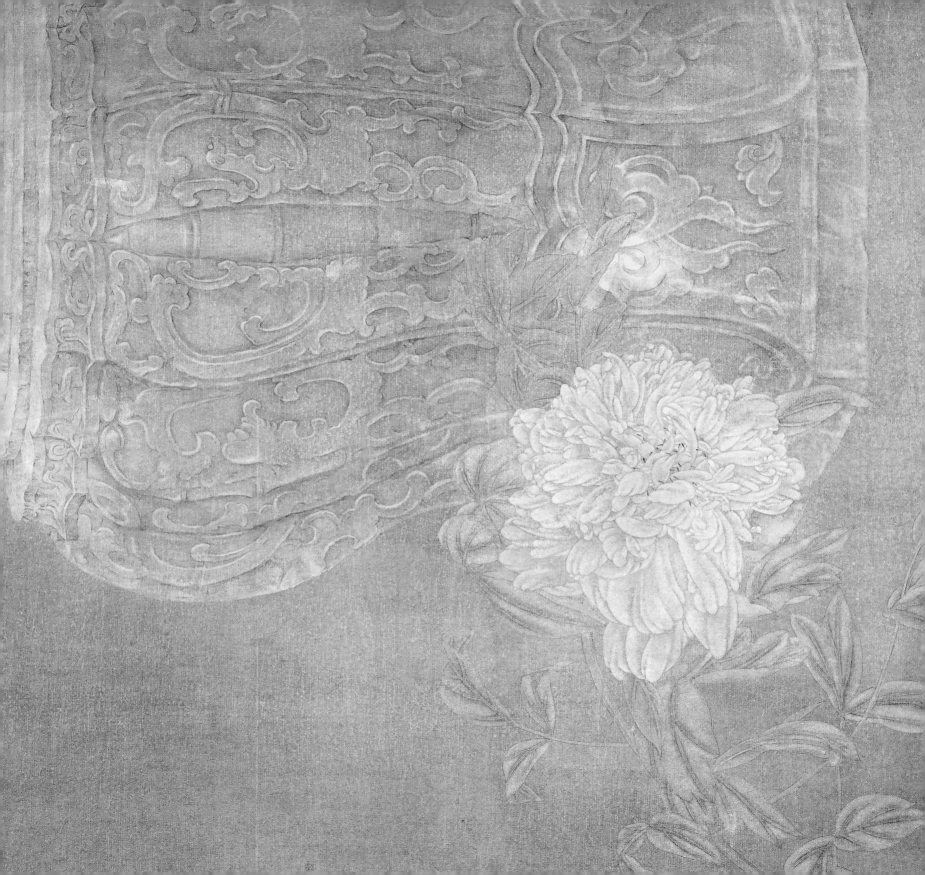

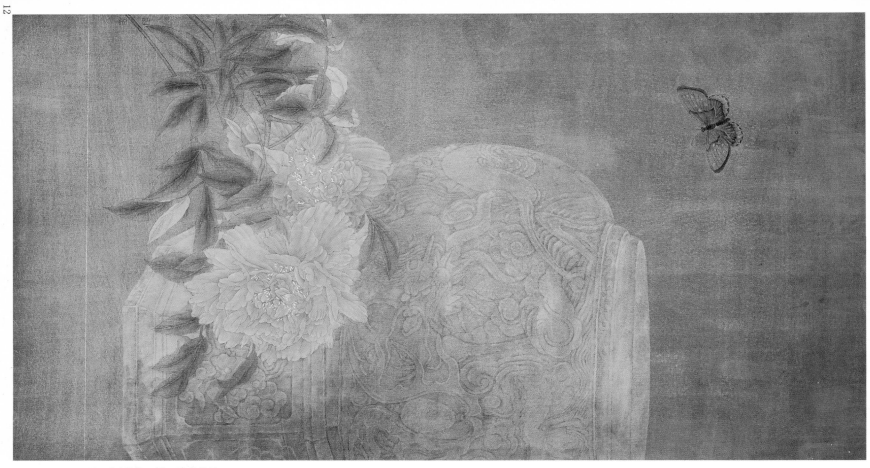

四季物语·春　纸本设色　88.5×48.5cm　2010